살자토끼·2

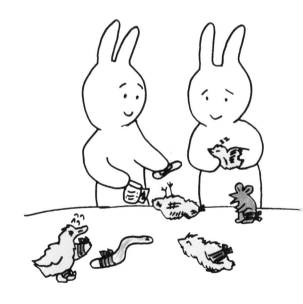

작가의 말

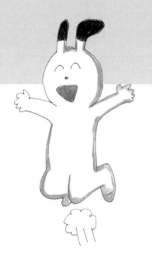

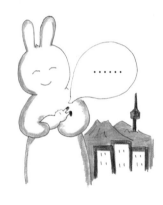

안녕하세요!
조시원이에요.

반가워요!

저는 서울에서
태어났어요.

_____ 님께

자유로움과 평화, 그리고

_____ 을(를) 선물로 드립니다.

_____ 드림

살자토끼·2

살자토끼·2

2015년 12월 14일 제1판 제1쇄 인쇄
2015년 12월 21일 제1판 제1쇄 발행

지은이 조시원
펴낸이 강봉구

편집 황영선
디자인 비단길
인쇄제본 (주)아이엠피

펴낸곳 작은숲출판사
등록번호 제406-2013-000081호
주소 100-250 경기도 파주시 신촌로 21-30(신촌동)
서울사무소 100-250 서울시 중구 퇴계로 32길 34
전화 070-4067-8560
팩스 0505-499-8560

홈페이지 http://cafe.daum.net/littlef2010
페이스북 http://www.facebook.com/littlef2010
이메일 littlef2010@daum.net

ⓒ 조시원

ISBN 978-89-97581-82-5 03650
값은 뒤표지에 있습니다.

동덕여중, 동덕여고를 졸업하고

2009년 백석예술대학
애니메이션학과를
졸업했어요.

제 특기는,
음......,
그러니까......

태권도

책 읽기

일기 쓰기

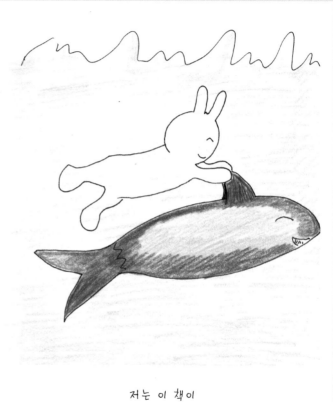

저는 이 책이
사람들의 마음을 따뜻하게 하고,
행복하게 했으면 좋겠어요.

그림 그리기예요.

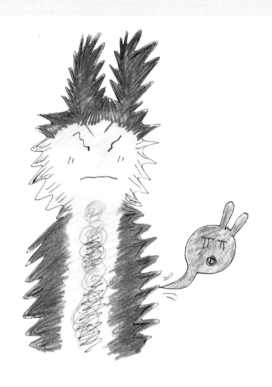

화 내고

미워하고

딴지 걸어
넘어뜨리고

또,
외롭고……

사실 요즘, 우리들은
너무 긴장해 있고
불안해 하잖아요?

그래도 저는 우리 모두가

열심히 일하고

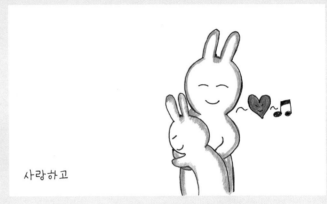

사랑하고

서로
존중하고

자기 안에
무엇이 있는지 느끼고

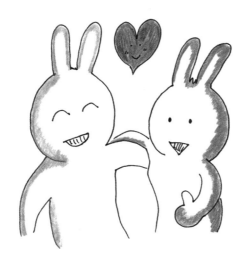

모두가 평화를 나누는 세상이
되었으면 좋겠어요.

그럼 안녕,
다음에 다시 만날 때까지,
안녕······

일러두기

이 책에는 원화와 그것을 바탕으로 독자가 함께 할 수 있는 공간이 마련되어 있습니다. 책을 읽는 데 그치지 않고 독자가 직접 참여해 봄으로써 책읽기의 능동성을 높이고자 하는 취지에서입니다. 따라서 그 어떤 것에도 얽매이지 말고 자유롭게 꾸며보시기 바랍니다. 다만 어떻게 할지 망설일 분들을 위해 다음 몇 가지를 안내합니다.

① 오른쪽 페이지가 빈칸인 경우 왼쪽 그림을 그대로 그리거나 변형시켜 그려서 색칠해 보세요.

② 오른쪽 페이지에 복사된 그림이 있는 경우 색칠하거나 말풍선을 채워 보세요.

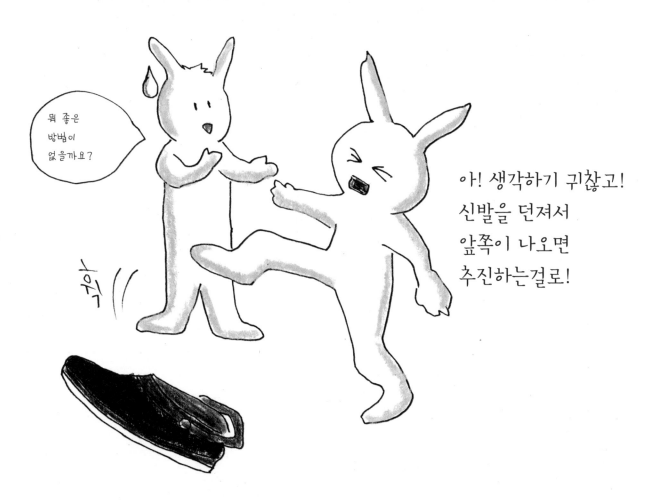

12

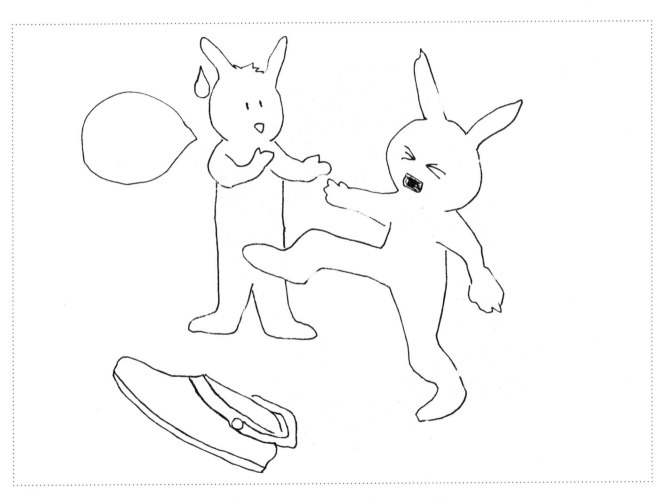

년 월 일 이름: (인) | 소감:

외로운 토끼 1

 왼쪽 그림을 그대로 그리거나 변형시켜 그려서 색칠해 보세요.

년 월 일 **이름**: (인) | **소감**:

외로운 토끼 2

왼쪽 그림을 그대로 그리거나 변형시켜 그려서 색칠해 보세요.

년 월 일 **이름:** (인) ┃ **소감:**

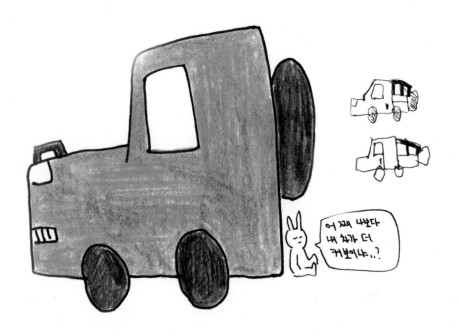

외로운 토끼 3

외로운 토끼 4

왼쪽 그림을 그대로 그리거나 변형시켜 그려서 색칠해 보세요.

년 월 일 **이름:** (인) | **소감:**

피카소, 찰리채플린,
브게야모, 간디, 오바마
지미 헨드릭스 (기타
리스트) 도 모두

왼손잡이 였다

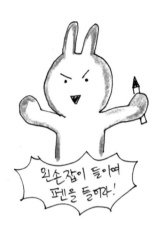

왼손잡이 들이여
펜을 들어라 !

그리고 왼손잡이는 일대일 싸움에서
오른손 잡이가 써먹지 못한 허점을
기습공격 할 수 있다.

팡!

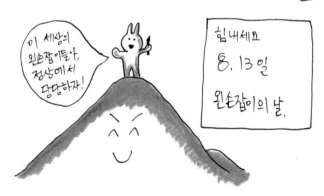

이 세상의
왼손잡이들아,
정상에서
당당하자!

힘내세요

8. 13일

왼손잡이의 날.

왼쪽 그림을 그대로 그리거나 변형시켜 그려서 색칠해 보세요.

년 월 일 **이름:** (인) | **소감:**

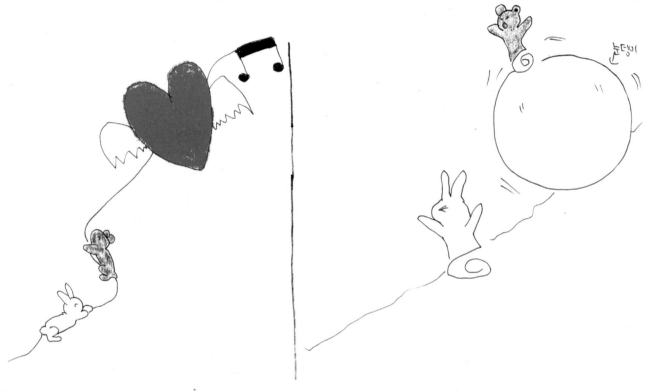

사랑은 하늘을
날게 하고

눈덩이 속에
파묻히기도 하고

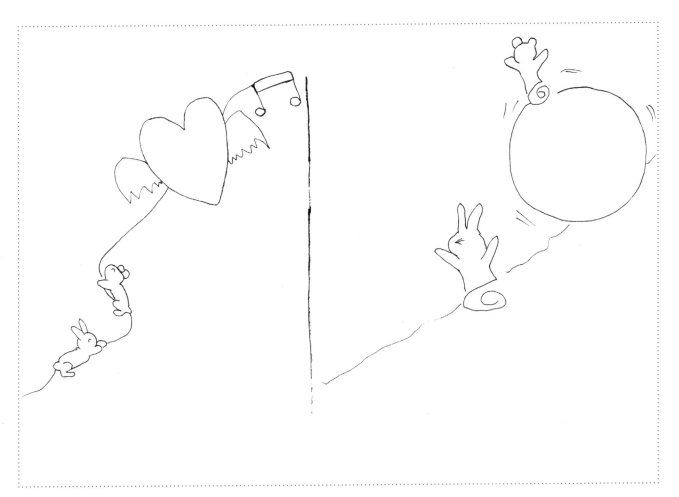

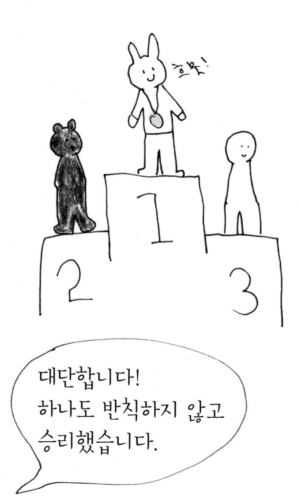

왼쪽 그림을 그대로 그리거나 변형시켜 그려서 색칠해 보세요.

년 월 일 **이름**: (인) | **소감**:

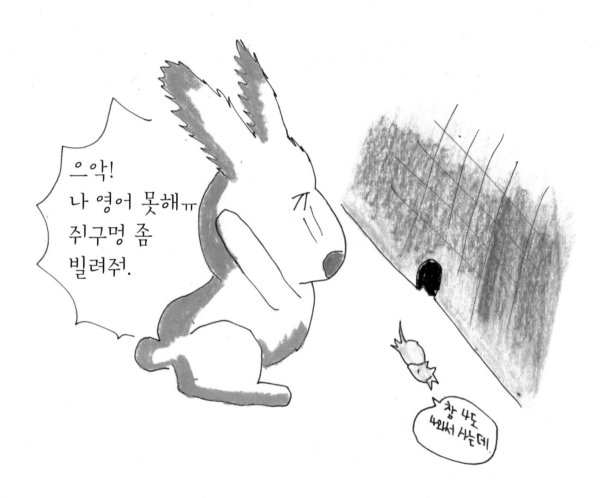

왼쪽 그림을 그대로 그리거나 변형시켜 그려서 색칠해 보세요.

년 월 일 **이름:** (인) ǀ **소감:**

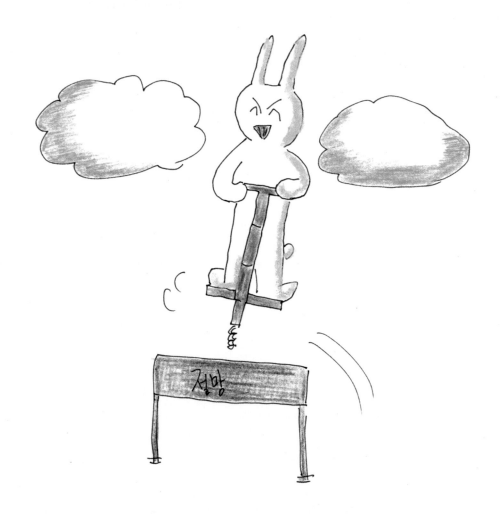

왼쪽 그림을 그대로 그리거나 변형시켜 그려서 색칠해 보세요.

년 월 일 **이름**: (인) | **소감**:

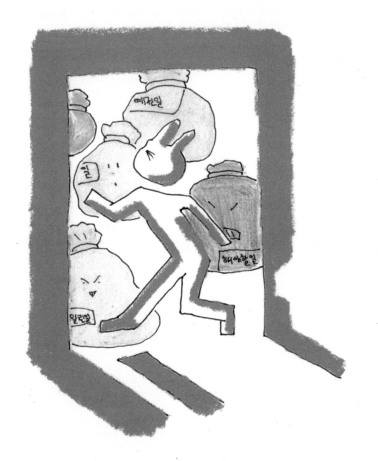

비상구로 도망쳐도
밀린 일은 쌓여 있다.

왼쪽 그림을 그대로 그리거나 변형시켜 그려서 색칠해 보세요.

년 월 일 **이름**: (인) | **소감**:

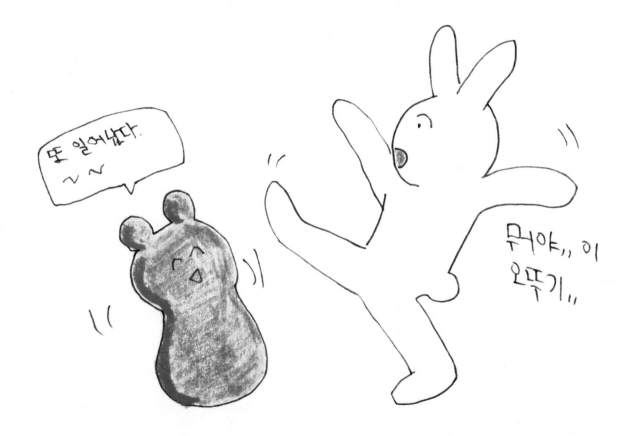

왼쪽 그림을 그대로 그리거나 변형시켜 그려서 색칠해 보세요.

년　　월　　일　**이름:**　　　　　　　　(인)　**|　소감:**

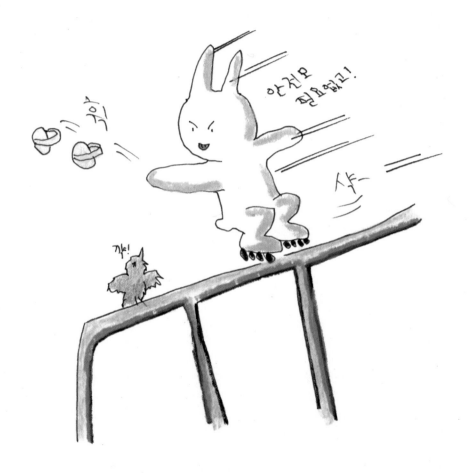

왼쪽 그림을 그대로 그리거나 변형시켜 그려서 색칠해 보세요.

년 월 일 **이름**: (인) | **소감**:

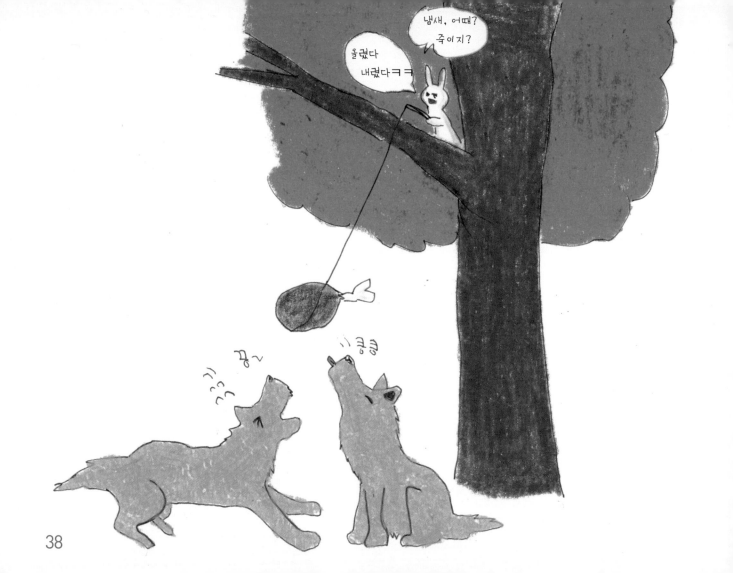

38

왼쪽 그림을 그대로 그리거나 변형시켜 그려서 색칠해 보세요.

년　　월　　일　**이름**:　　　　　(인)　|　**소감**:

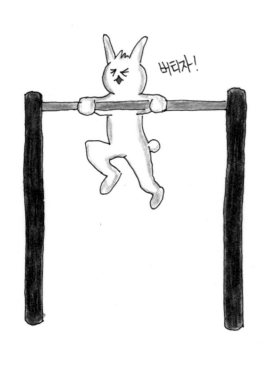

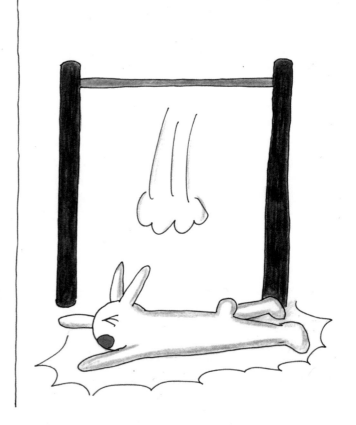

왼쪽 그림을 그대로 그리거나 변형시켜 그려서 색칠해 보세요.

년 월 일 이름: (인) │ 소감:

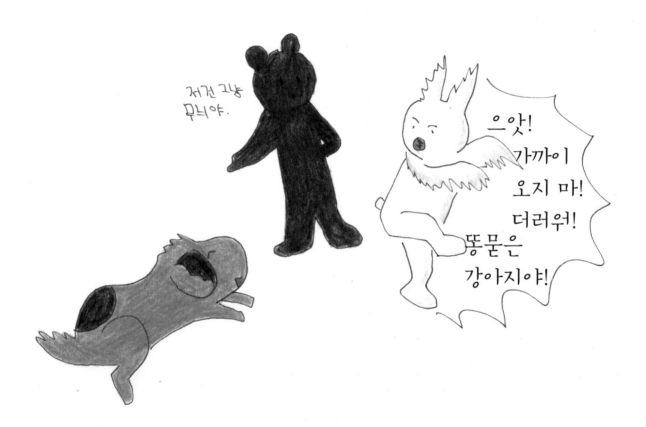

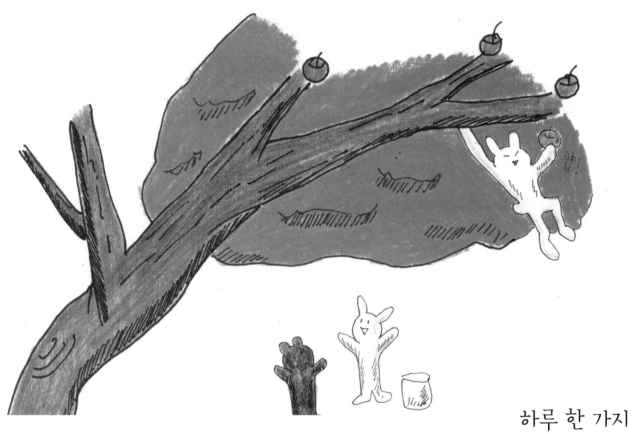

하루 한 가지
좋은 일을 해 볼까요?

왼쪽 그림을 그대로 그리거나 변형시켜 그려서 색칠해 보세요.

년 월 일 **이름:** (인) | **소감:**

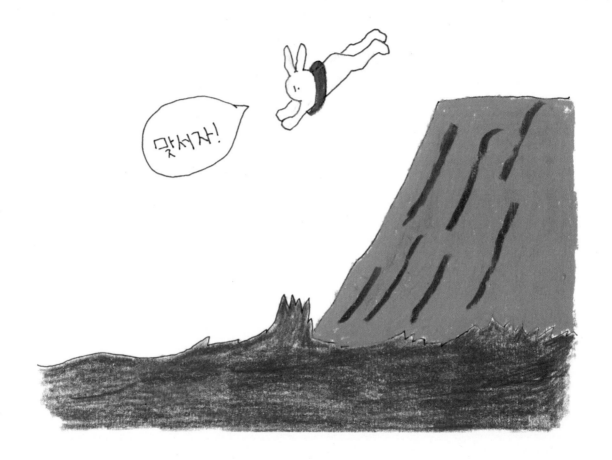

왼쪽 그림을 그대로 그리거나 변형시켜 그려서 색칠해 보세요.

년 월 일 **이름**: (인) ┃ **소감**:

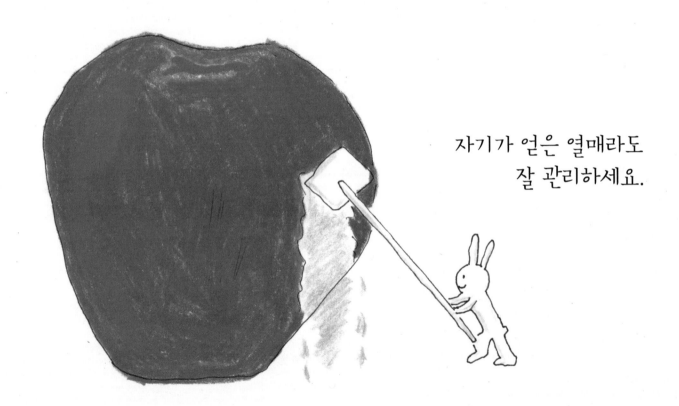

자기가 얻은 열매라도
잘 관리하세요.

왼쪽 그림을 그대로 그리거나 변형시켜 그려서 색칠해 보세요.

년 월 일 **이름:** (인) | **소감:**

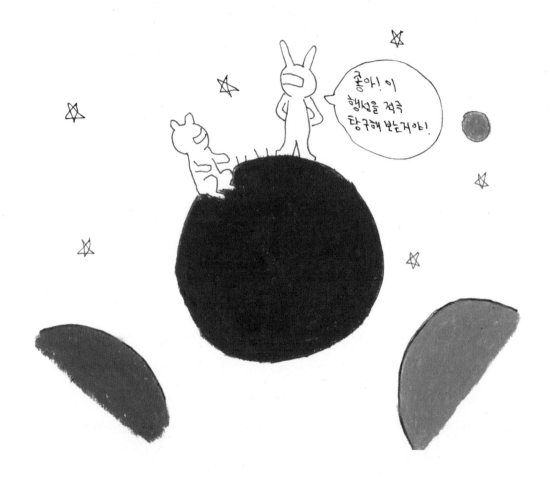

왼쪽 그림을 그대로 그리거나 변형시켜 그려서 색칠해 보세요.

년 월 일 **이름:** (인) | **소감:**

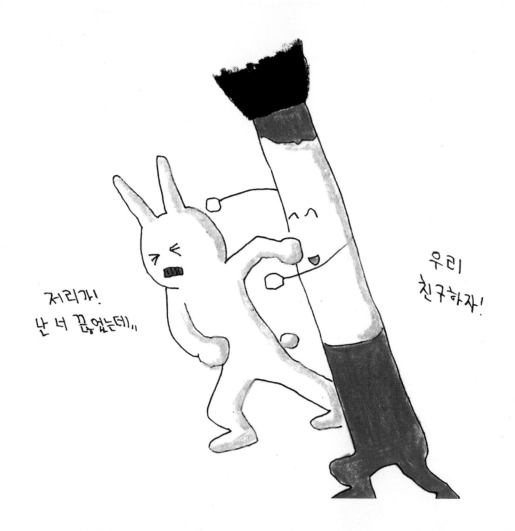

년　　월　　일　**이름:**　　　　　　　（인）　|　**소감:**

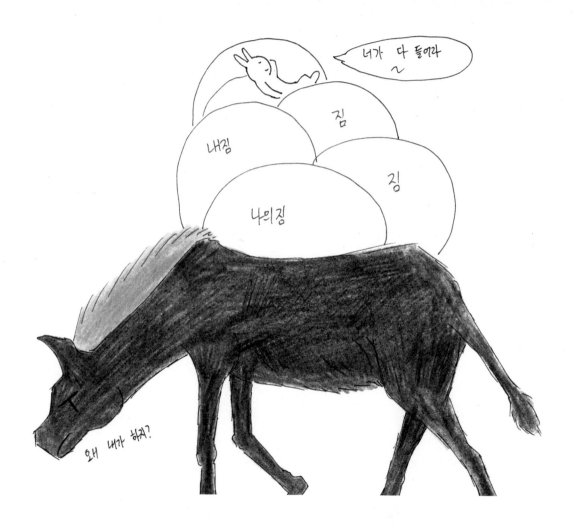

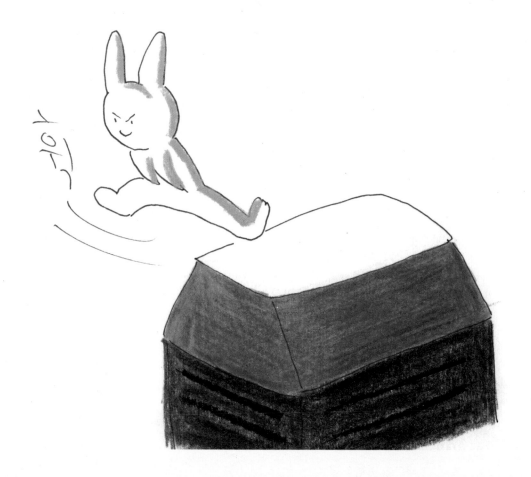

년 월 일 이름: (인) ┃ 소감:

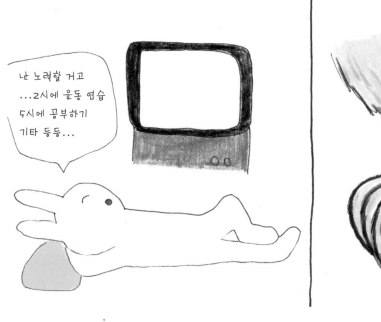

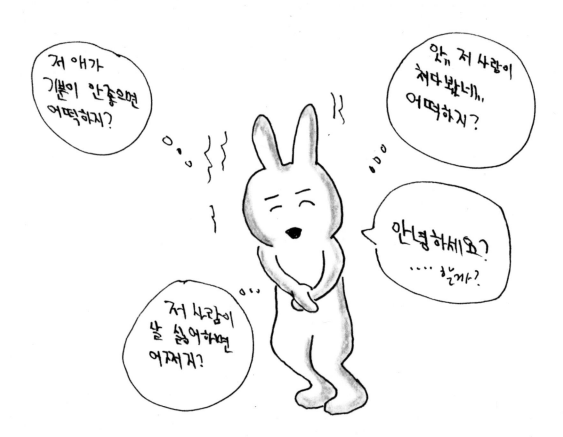

걱정 토끼

60

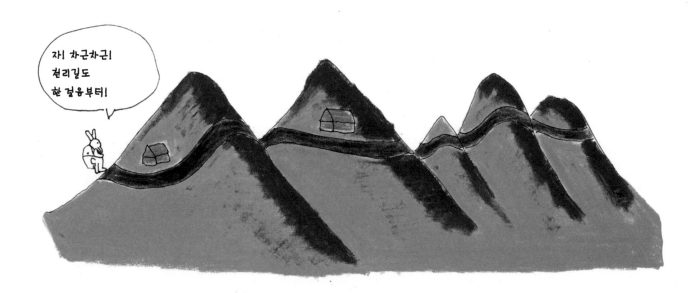

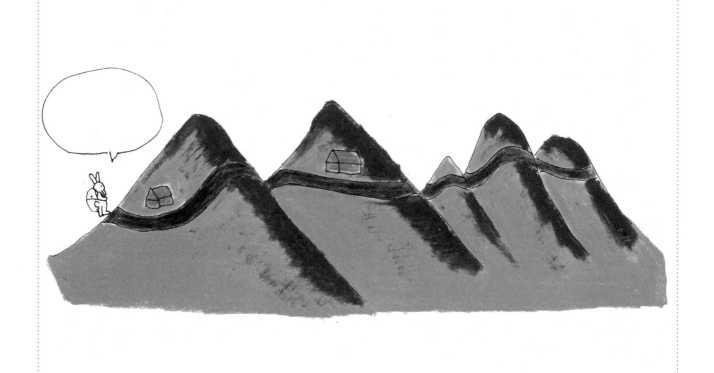

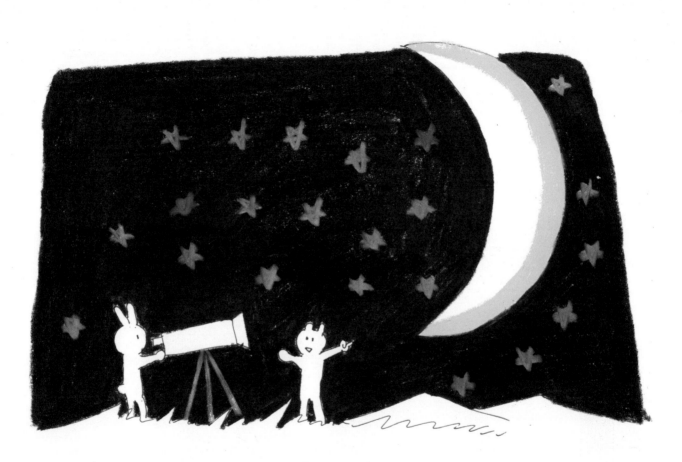

경험이란 어둠 속에 빛나는 달빛과 같다.

왼쪽 그림을 그대로 그리거나 변형시켜 그려서 색칠해 보세요.

년 월 일 **이름:** (인) | **소감:**

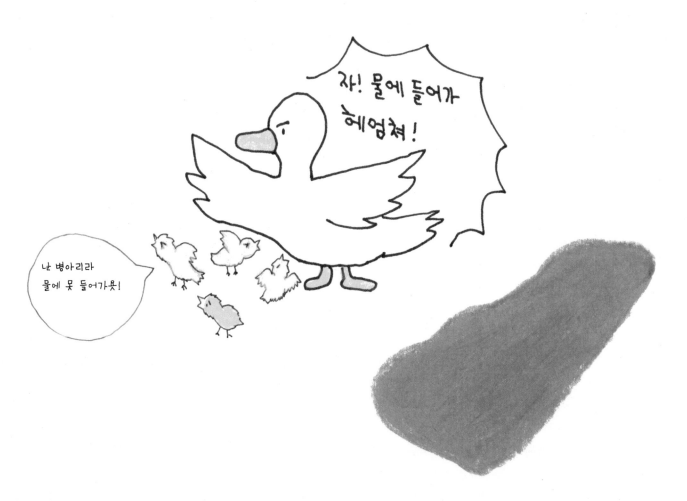

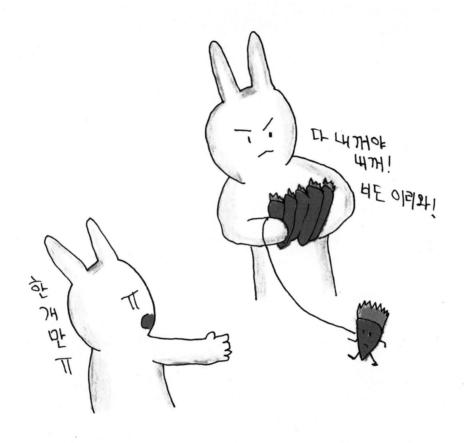

왼쪽 그림을 그대로 그리거나 변형시켜 그려서 색칠해 보세요.

년 월 일 **이름:** (인) | **소감:**

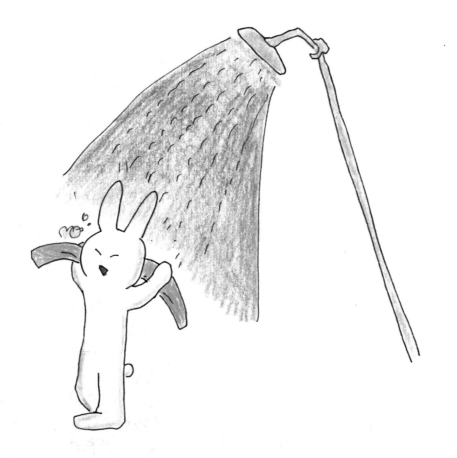

왼쪽 그림을 그대로 그리거나 변형시켜 그려서 색칠해 보세요.

년 월 일 **이름:** (인) │ **소감:**

독재자 1

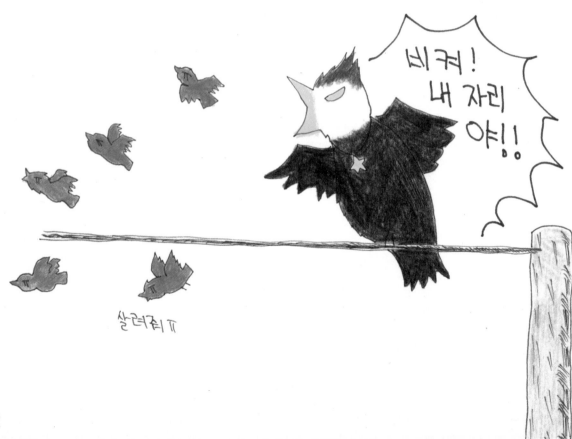

왼쪽 그림을 그대로 그리거나 변형시켜 그려서 색칠해 보세요.

년 월 일 **이름:** (인) | **소감:**

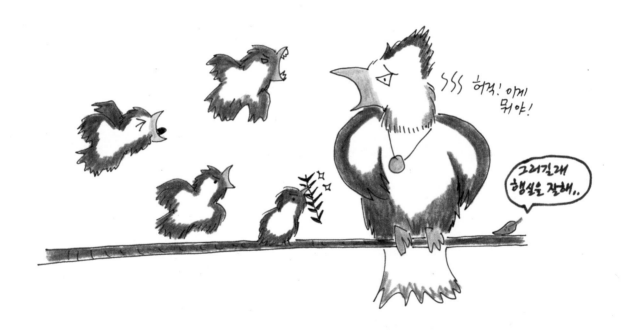

왼쪽 그림을 그대로 그리거나 변형시켜 그려서 색칠해 보세요.

년 월 일 **이름:** (인) | **소감:**

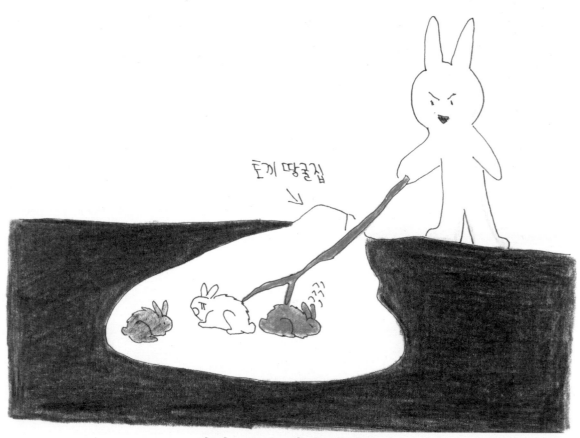

입장 바꿔 생각해 봐!

왼쪽 그림을 그대로 그리거나 변형시켜 그려서 색칠해 보세요.

년 월 일 **이름:** (인) | **소감:**

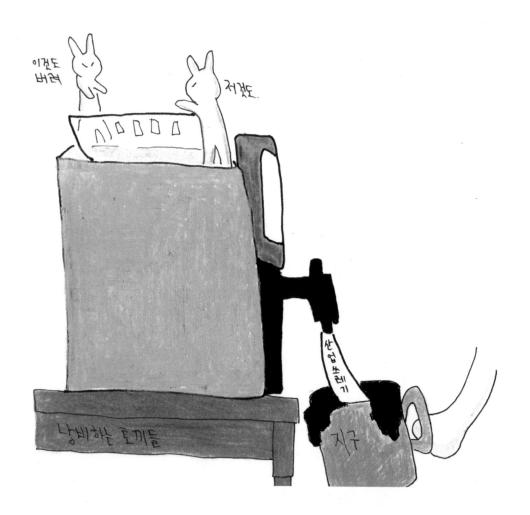

년 월 일 **이름:** **(인)** | **소감:**

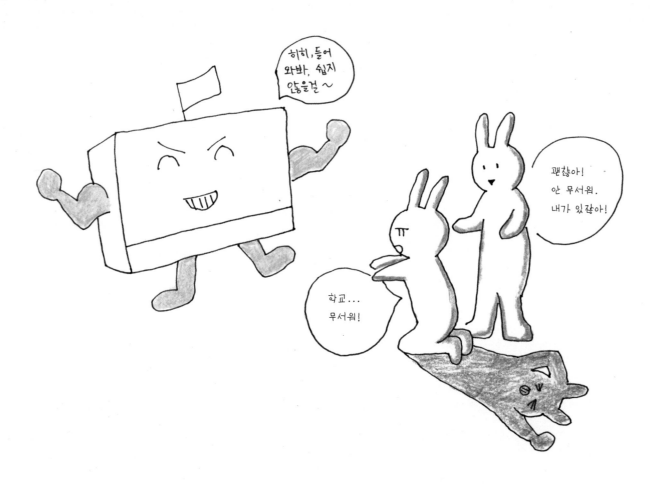

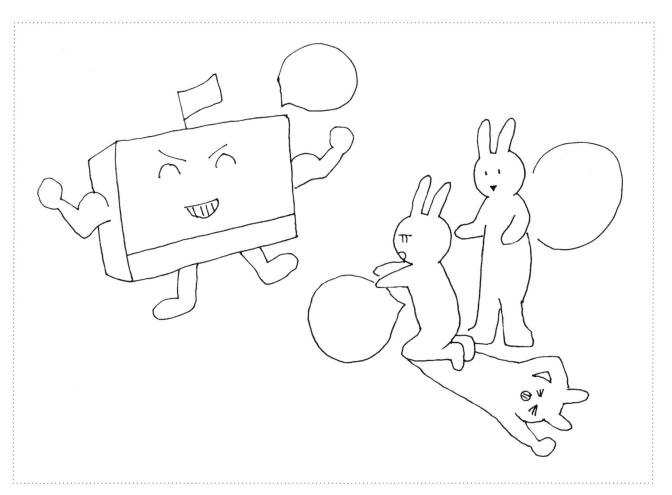

기쁨은 달나라에까지 사다리를 놓아준다.

82

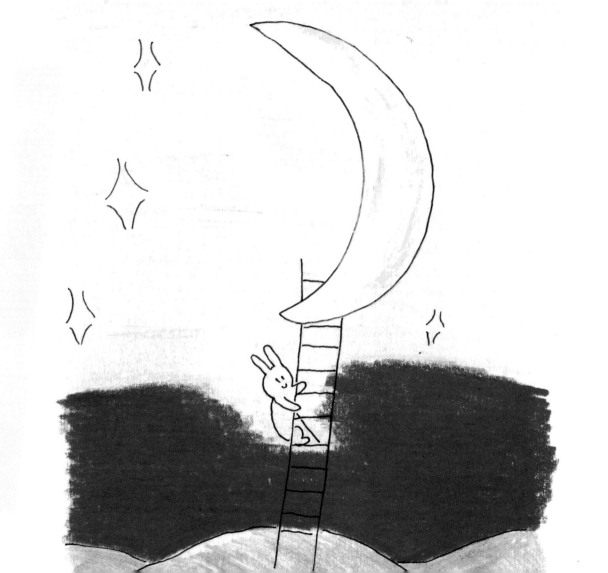

희망의 이파리를 뿌려요.

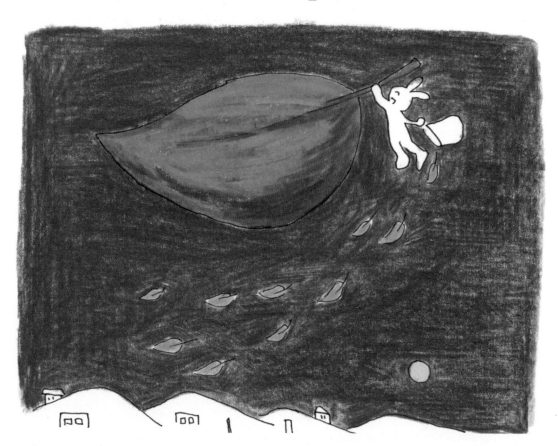

왼쪽 그림을 그대로 그리거나 변형시켜 그려서 색칠해 보세요.

년 월 일 **이름:** (인) | **소감:**

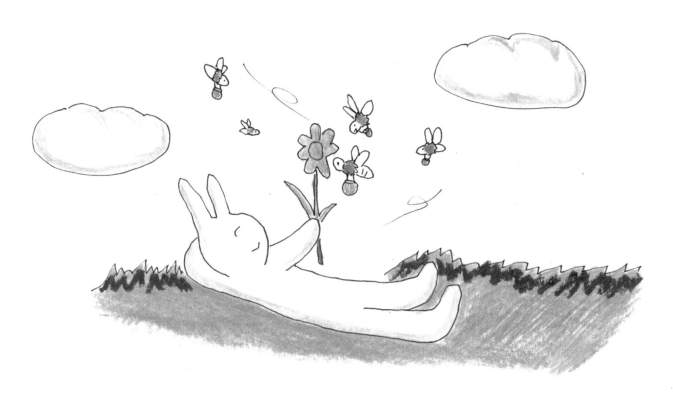

향기를 나눠주는 당신!

년 월 일 **이름:** (인) | **소감:**

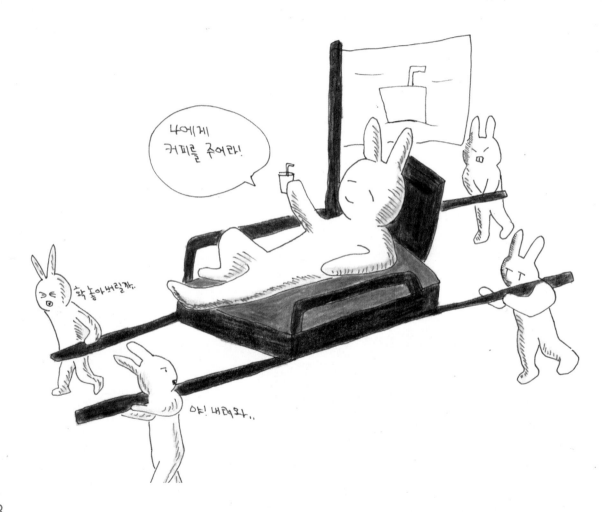

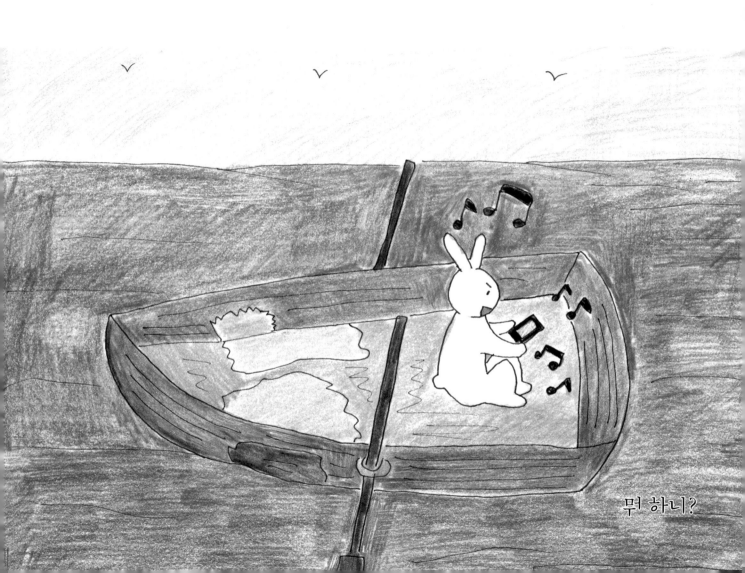

무 하니?

왼쪽 그림을 그대로 그리거나 변형시켜 그려서 색칠해 보세요.

년 월 일 **이름:** (인) | **소감:**

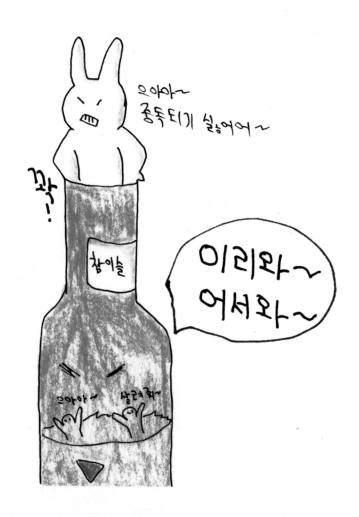

왼쪽 그림을 그대로 그리거나 변형시켜 그려서 색칠해 보세요.

년 월 일 **이름:** (인) | **소감:**

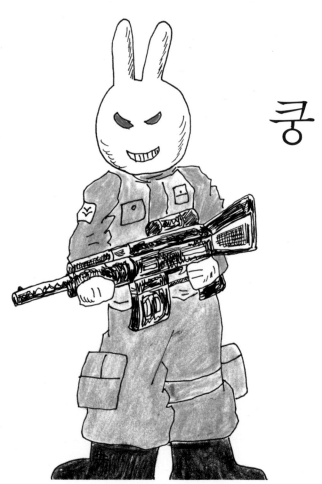

쿵!

살자토끼 반대군(軍)!

 왼쪽 그림을 그대로 그리거나 변형시켜 그려서 색칠해 보세요.

년 월 일 **이름**: (인) | **소감**:

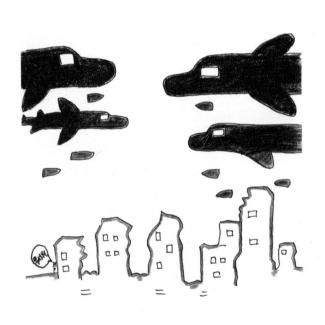

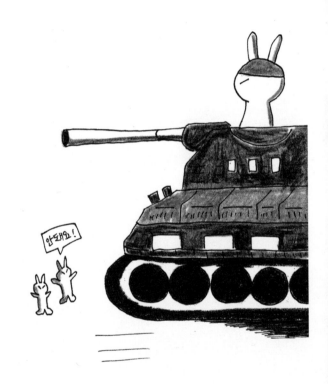

왼쪽 그림을 그대로 그리거나 변형시켜 그려서 색칠해 보세요.

　　　년　　　월　　　일　**이름:**　　　　　　（인）　|　**소감:**

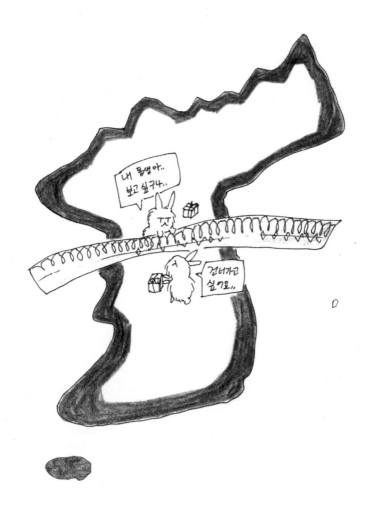

년 월 일 이름: (인) | 소감:

살자토끼 1

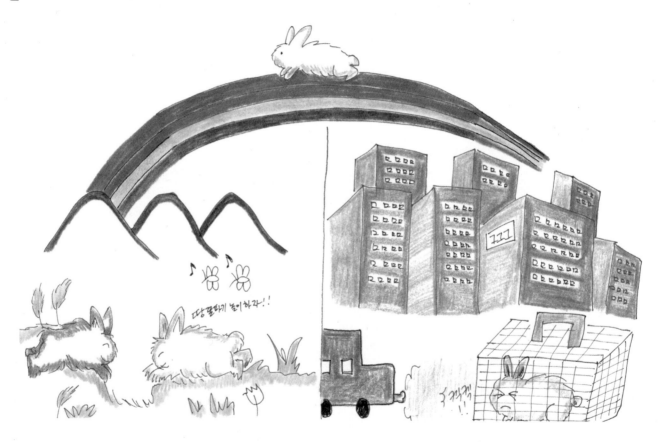

왼쪽 그림을 그대로 그리거나 변형시켜 그려서 색칠해 보세요.

년 월 일 이름: (인) | 소감:

살자토끼 2

살자토끼 3

왼쪽 그림을 그대로 그리거나 변형시켜 그려서 색칠해 보세요.

년 월 일 **이름:** (인) │ **소감:**

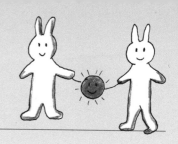

조시원

지금까지 6년 동안 중·고등학교에서 상담자원봉사활동(그림, 태권도)을 했다.

중학생 글모음집 『눈물은 내친구』 등에 표지를 그렸으며, 지금은 청소년평화모임 회보에 만평을 그리고 있다.